PROLOGUE.

SCENE PREMIERE.

LA SEINE suivie de ses Nymphes.

DEUX NYMPHES.

SORTONS, sortons de nos grottes profondes,
Ce jour pour nous est un jour glorieux.
Le Dieu qui regne sur les Ondes
Doit bientost paroistre en ces lieux.

LA SEINE.

Qu'à seconder mes soins vostre zele s'empresse,
Que vostre heureuse adresse
Donne à vos yeux un nouvel agrément :
Qu'en vos chants, qu'aux transports d'une pleine allegresse
Eclate le bonheur d'un séjour si charmant.

CHOEUR DES NYMPHES.

Qu'en nos chants, qu'aux transports d'une pleine allegresse
Eclate le bonheur d'un sejour si charmant.

Les Nymphes, par leurs Danses, expriment leur joye.

DEUX NYMPHES CHANTENT.

ON dit qu'il faut aimer les peines
Que l'amour mesle à ses douceurs :
Laissons ces biens trompeurs
A qui veut porter des chaisnes ;
Laissons ces biens trompeurs
A qui veut verser des pleurs.

La peur d'une chaisne cruelle
Ne me fait point craindre sa loy :
Mais il n'est plus de foy,
On rougit d'estre fidelle :
Mais il n'est plus de foy,
Il vaut mieux n'aimer que soy.

SCENE SECONDE.

NEPTUNE paroist suivi des Tritons. La Seine avec ses Nymphes va audevant, & luy dit.

LA SEINE.

Quelle faveur pour ces heureux climats !
Quel sujet, Dieu puissant, attire icy tes pas ?

NEPTUNE.

Je viens voir de plus prés ta gloire sans seconde,

Je viens estre à mon tour témoin de ton bonheur,
 Et montrer icy quel honneur
Moy-mesme je me fais du tribut de ton onde.
 C'est sur tes rivages fameux
Que le plus grand des Rois en tout ce qu'il médite
 Charme par sa haute conduite
 Ses Peuples qu'il rend heureux,
L'Univers qu'il étonne, & les Dieux qu'il imite.

Quel charme de le voir à son Peuple, à sa Gloire,
D'un cœur si satisfait immoler son repos,
 Et faire oublier ces Heros,
Ou qu'a formez la Fable, ou que vante l'Histoire !

LA SEINE.

Que le Gange orgueïlleux, jaloux d'un sort si beau,
Sur des arenes d'or roule son Onde fiere,
 Que du Dieu de la lumiere
 Ses flots soient le brillant berceau :
A voir ce que mes bords étalent d'abondance,
J'ay droit de mépriser tout l'or de ses sablons,
Et d'un si grand Héros l'éclat & la presence
Du Soleil à mes yeux valent bien les rayons.

TOUS ENSEMBLE.

 Le bruit de sa gloire extréme
A cent peuples charmez fait souhaiter ses loix.
 On ne peut nombrer ses exploits :
 La Renommée elle-mesme
S'est veuë en peine avecque ses cent voix.

UN TRITON.

Nul ne peut mieux que toy de sa rare valeur
 Montrer icy les preuves.
 Tandis que Mars en fureur
De l'Europe troublée allarmoit tous les fleuves,
 D'horribles cris gemissoient leurs échos :
 Le sang souilloit leurs eaux & leur rivages :
Ce grand Roy cependant asseûroit ton repos,
 Et toûjours tes libres flots
Portoient au Dieu des Mers tes paisibles hommages.

UNE NYMPHE.

Par ce calme constant de ces ondes si vives
 On peut juger quels attraits,
 Une profonde Paix
 Entretient sur ces rives.

 Sans cesse mille doux concerts,
En ces aimables lieux font retentir les airs.
 Une allegresse entiere
N'y laisse plus pousser que d'amoureux soupirs,
 Et la trompette guerriere
De cette heureuse Paix sert encor aux plaisirs.

NEPTUNE & UN TRITON.

Que ces aimables lieux
Soient toûjours exempts d'allarmes.

LE CHOEUR.

*Que ces aimables lieux
Soient toûjours exempts d'allarmes.*

NEPTUNE.

*Que la faveur des Dieux
En maintienne sans cesse, en augmente les charmes.*

UN TRITON.

Pour les voisins jaloux soient le trouble & les larmes.

DEUX NYMPHES.

*De ces justes souhaits l'effet n'est point douteux :
Le destin de LOUIS, la terreur de ses armes
En sont de seûrs garands à ses Peuples heureux.*

TOUS ENSEMBLE.

*Que ces aimables lieux
Soient toûjours exempts d'allarmes.*

Les Tritons & les Nymphes forment une Entrée.

LA SEINE chante.

*ICy l'amour fait aimer sa puissance,
Ces lieux charmans y portent nos desirs.
Suivons ses loix. Que sert la résistance ?
Toûjours les maux précedent ses plaisirs :
Mais quand un cœur voit payer sa constance,
Regrete-t-il sa peine & ses soupirs ?*

Quand des Amans on fuit le tendre hommage,
Sçait-on joüir des droits de sa beauté?
Quels sont les biens que gouste un cœur sauvage?
Doit-il vanter sa triste liberté?
Que de plaisirs il perd dans le bel âge!
Qu'un jour ce temps sera bien regreté!

FIN DU PROLOGUE.

PREMIER INTERMEDE.

L'AMOUR vient s'applaudir de la Victoire qu'il a remportée sur le Maistre des Dieux en le rendant amoureux d'une Mortelle.

L'AMOUR & VENUS, suivis des Plaisirs & des Jeux.

VENUS.

CElebrez de l'Amour la Victoire nouvelle,
 Chantez sa gloire immortelle.

CHOEUR.

Célebrons de l'Amour la Victoire nouvelle,
 Chantons sa gloire immortelle.

L'AMOUR.

Que Jupiter vante à mes yeux
Son pouvoir redouté des hommes & des Dieux:
De ses mains, quand je veux, j'arrache le tonnerre,
 Il quitte les Cieux pour la terre,
Et trouve dans mes fers son destin glorieux.

CHOEUR.

Célebrons de l'Amour la Victoire nouvelle,
 Chantons sa gloire immortelle.

B

UN PLAISIR.

Résister à l'amour est une triste gloire.
En vain d'un fier orgueïl on croit se faire honneur :
Pour un jeune cœur
La défaite vaut mieux cent fois que la victoire.

VENUS.

La jeunesse
Sans tendresse
Est un Printemps sans fleurs.
Gardez-vous bien de traiter de foiblesse
Les amoureuses langueurs.
La jeunesse
Sans tendresse
Est un Printemps sans fleurs.
A l'Amour il faut se rendre,
Cedez luy sans attendre,
Pour gouster plus long-temps ses douceurs.
La jeunesse
Sans tendresse
Est un Printemps sans fleurs.

TROIS PLAISIRS.

Si vous croyez toûjours une fierté cruelle,
Vous vous épargnerez des ennuis, des soupirs :
Si vous voulez croire un Amant fidelle,
Vous gousterez les plus charmans plaisirs.

UNE GRACE.

Toucher une Beauté que sa propre douceur

Conduit aux sentimens qu'on veut luy faire prendre,
C'est un triomphe aisé qu'on doit tout au bonheur:
Mais desarmer un cœur
Qui des traits de l'Amour s'est toûjours sçeû défendre,
C'est vaincre avec honneur

VENUS.

Au pouvoir de l'Amour rendez, rendez les armes.

UN PLAISIR.

Rien ne peut, rien ne doit résister à ses coups.

VENUS & UN PLAISIR.

Dans son Empire plein de charmes
Il est des momens moins doux:
Mais les plaisirs ailleurs ne valent pas ses larmes.

VENUS.

Vostre gloire en cedant doit estre sans allarmes.

UN PLAISIR.

Il a soumis des Cœurs
Qui n'ont point eû d'autres vainqueurs.

VENUS & UN PLAISIR.

Au pouvoir de l'Amour rendez, rendez les armes.

L'AMOUR.

Amans, si l'orgueïl de vos belles
Semble d'abord à vos ardeurs fidelles
Ne promettre pour fruit que de tristes regrets,
Ne vous lassez point de vos chaisnes.

Soyez constans, soyez discrets,
Bientost dans les plaisirs vous oublierez vos peines

AUTRE GRACE.

Un cœur qui sçait se taire
Sçait conduire une affaire.
Dans le sort le plus doux,
Plaignez vous d'un malheur extréme.
Un bonheur bien caché ne craint point les jaloux :
Il ne faut estre heureux que pour l'objet qu'on aime.

L'AMOUR.

Joignez vos voix, & vostre zele :
Que la Terre & les Cieux
Retentissent du bruit de ma gloire immortelle :
Suivez toûjours mes loix, c'est imiter les Dieux.

LE CHOEUR.

Joignons nos voix & nostre zele :
Que la Terre & les Cieux
Retentissent du bruit de sa gloire immortelle :
Suivons toûjours ses loix, c'est imiter les Dieux.

Les Plaisirs & les Jeux témoignent par leur danse la part qu'ils prennent à la victoire de l'Amour.

UN PLAISIR.

NE croyez pas toutes les plaintes,
Qu'on fait de l'Empire amoureux :
Un cœur bien discret sous ces adroites feintes

Souvent veut cacher le bonheur de ses feux :
Ne croyez pas toutes les plaintes
Qu'on fait de l'Empire amoureux.

Que sans aimer la vie est triste !
Cedons à l'Amour, cedons tous.
Tout aime à son tour. Un cœur qui luy résiste
S'attire l'effort de ses plus rudes coups.
Que sans aimer la vie est triste !
Cedons à l'Amour, cedons tous.

Fin du premier Intermede.

DEUXIE'ME INTERMEDE.

MERCURE amene des Muſiciens & des Danſeurs veſtus en Bergers & en Faunes pour la Feſte que Jupiter fait préparer aux Officiers de l'armée en ſuite de ſon raccommodement avec Alcmene.

MERCURE.

Meſſieurs, c'eſt icy qu'à loiſir
Vous pouvez préparer voſtre galante Feſte,
 Qui du Feſtin, qu'on appreſte,
 Doit achever le plaiſir.
Que vos jeux animez par le Dieu des bouteilles
 Charment les yeux & les oreilles,
 Et dans vos chants célebrez, tour à tour,
Le Dieu du Vin, & celuy de l'Amour.

BERGER CONSTANT.

Aimable liberté, charme d'un cœur tranquile,
Un Amant malheureux trouve en toy ſon aſile:
Nul chagrin ſous tes loix ne le fait murmurer;
 Et moy dans les plus rudes chaiſnes,
 Accablé de mille peines,
Je meurs ſans te pouvoir ſeulement deſirer.

BERGER INCONSTANT.

De tels mortels chagrins je plains la violence:
Pour t'en guerir éprouve l'inconstance.

Qu'un inconstant est heureux!
Que sa Bergere
Soit ingrate, ou legere,
Il n'en a point de momens plus fascheux.
Qu'un inconstant est heureux!
S'il se trouve mal dans sa chaisne,
D'abord il en brise les nœuds,
Et consolé d'un sort qu'il répare sans peine,
En va chercher ailleurs une selon ses vœux.
Qu'un inconstant est heureux!

BERGER CONSTANT.

Iris est insensible à mon amour fidelle:
Mais je ne puis aimer qu'elle.

UN FAUNE.

Méprise les conseils de cét Amant volage,
De son aveuglement tu dois te garantir:
Changer d'esclavage,
Ce n'est pas en sortir.

LES FAUNES.

Changer d'esclavage,
Ce n'est pas en sortir.

DEUX FAUNES.

Pour guerir ton chagrin
Ne cherche que le Dieu du vin.
Fais ton asile d'une treille :
C'est-là que tu te peux sauver.
L'Amour ne t'y viendra trouver,
Que pour partager ta bouteille.

BERGER CONSTANT.

Iris est insensible à mon amour fidelle :
 Mais je ne puis aimer qu'elle.

BERGER INCONSTANT.

Essaye, essaye une fois
Les plaisirs d'un cœur volage.

LES FAUNES.

Suy Bacchus, comme nous, suy ses aimables loix.

LE BERGER INCONSTANT & UN FAUNE.

Tu changeras bientost de sort & de langage.

LE BERGER CONSTANT.

Ah, si vous connoissiez la Beauté que je sers,
 Vous partageriez mes fers !

LE BERGER INCONSTANT.

J'ay veû cette Beauté qui se rit de tes peines,
Cependant ses appas ne peuvent rien sur moy.

 LE

LE BERGER CONSTANT.

Il faut donc qu'un rocher soit plus tendre que toy.

LE BERGER INCONSTANT.

Non : mais une beauté qui n'offre que des chaisnes
N'aura jamais ma foy.

UN FAUNE.

Bacchus ne défend pas d'aimer.
De beaux yeux quelquefois ont bien sçeû me charmer:
Mais quand l'Amour devient trop puissant sur mon ame,
Je mets une bouteille audevant de ses coups,
Et le vin dans mon cœur, pour moderer sa flame,
Allume un feu plus doux.

LES FAUNES.

Vive le Dieu du vin, vive son doux empire:
Ses charmantes douceurs
Ne coustent point de pleurs.
On possede aussitost tout ce que l'on desire.
Vive le Dieu du vin, vive son doux empire.

LE BERGER CONSTANT.

Un seul regard d'Iris mesme severe
Vaut à mon cœur les plaisirs les plus doux.
Si ce regard estoit desarmé de colere,
Grands Dieux, de mes transports je vous rendrois jaloux.

LE BERGER INCONSTANT.

Esclave malheureux du Tyran que tu sers,
Il ne te faut que des pleurs & des fers.

LES FAUNES.

Va porter tes ennuis ailleurs,
Et quels que soient les maux dont ton ame est atteinte,
Ne trouble point icy nos jeux par tes clameurs;
 Ou le bruit de tes plaintes
Ne fera qu'exciter nos ris & tes douleurs.

Les Faunes font une entrée.

LES FAUNES.

FUssiez-vous accablé de mille soins confus;
Quand l'Amour, un procés, & tous vos biens perdus
 Vous donneroient du dégoust pour la vie,
Voulez-vous rire encor, malgré le sort jaloux?
 Voulez-vous voir tous les Rois sans envie?
 Beuvez, beuvez, enyvrez-vous.

LES FAUNES.

 Hé bien ces jeux & ces plaisirs
Ne valent-ils pas bien tes pleurs & tes soupirs?

LE BERGER CONSTANT.

Iris est insensible à mon amour fidelle:
 Mais je ne puis aimer qu'elle.

LE BERGER INCONSTANT.

Esclave malheureux du Tyran que tu sers,
Il ne te faut que des pleurs & des fers.

LE BERGER CONSTANT.

Tant qu'Amour gardera son pouvoir sur les ames.

LES FAUNES.

Tant que Bacchus chassera le chagrin.

LE BERGER INCONSTANT.

Tant que l'Amour constant fera craindre ses flames.

TOUS ENSEMBLE.

L'AMANT. { *Iris, la belle Iris* }
L'INCONSTANT. { *L'aimable changement* } reglera mon
LES FAUNES. { *Bacchus, le seul Bacchus* } destin.

Fin du second Intermede.

DERNIER INTERMEDE.

LES Thebains expriment par leurs chants & par leurs danses la joye qu'ils ont que leur Ville ait esté honorée de la presence du Maistre des Dieux.

CHOEUR DE THEBAINS.

Jupiter pour ces lieux
Quitte le sejour des Dieux.

DEUX THEBAINS.

De ce grand jour gardons bien la memoire,
Que l'encens en tous lieux fume sur nos autels.

CHOEUR DE THEBAINS.

Que le reste des mortels
Soit jaloux de nostre gloire.

DEUX THEBAINS.

Ces lieux ont pour luy des appas
Qu'au Ciel il ne trouvoit pas.

DEUX THEBAINS.

Concevons un bonheur suprême
Sur le charmant espoir qu'il nous donne luy-mesme.

UN THEBAIN.

Tremblez, ennemis jaloux :
Il va naistre parmi nous
Un Heros dont les faits doivent remplir la terre.
Vous reconnoistrez à ses coups
Le fils du Maistre du Tonnerre.
Tremblez ennemis jaloux.

Un Thebain commence un Dialogue qu'il adresse à des Dames Thebaines.

UN THEBAIN.

JEunes Beautez, dont les rigueurs extrémes
Sont tout le fruit de nos ardeurs,
Voyez condamner vos cœurs
Par l'exemple des Dieux mesmes.
Est-il honteux
De brusler de leurs feux ?

UNE DAME THEBAINE.

Les Dieux aux transports amoureux
Peuvent trouver des charmes.
Tous les plaisirs sont faits pour eux :
Ils n'ont point dans leurs vœux
De cruelles allarmes.
Ce n'est point aux Mortels jaloux
D'esperer un sort si doux.

UN THEBAIN.

Quittez une erreur si vaine :
Les Dieux, en prenant une chaisne,
Ne sont pas exempts des soupirs.
 Un peu de peine
Fait mieux gouster les plaisirs.

DAME THEBAINE.

 Il n'est point de tourment cruel,
Qui puisse mettre à bout leur courage immortel :
Mais de ma fermeté mon ame se défie.
J'ay veû de cent beautez le malheur éclatant :
 S'il m'en arrivoit autant,
 Ce seroit fait de ma vie.

DEUX DAMES THEBAINES.

Fuyons, fuyons l'Amour, craignons ce Dieu trompeur ;
On ne peut contre luy garder trop bien son cœur.

UN THEBAIN.

 Si la crainte des soupirs
 Vous fait fuïr les plaisirs
 Où le bel âge vous convie,
D'un Amant éprouvé faites un heureux choix.
 Pour suivre de si douces loix,
Ce vous sera trop peu que toute vostre vie.

LES THEBAINS ensemble.

Aimez, jeunes Beautez, aimez;
De vos fers, de vos feux, vos cœurs seront charmez.

DAME THEBAINE.

Il est trop malaisé de faire un choix heureux.

DAME THEBAINE.

Tout est plein aujourd'huy de trompeurs dangereux.

DAME THEBAINE.

On ne les connoist plus. Ils ont tous le langage
Des cœurs bien amoureux.

DEUX DAMES THEBAINES.

Gardons, gardons toûjours une fierté sauvage,
Il est trop malaisé de faire un choix heureux.

UN THEBAIN.

Il est des Amans infidelles:
Mais risquons-nous moins
En vous offrant nos soins?
Les feintes aux cœurs des belles
Sont-elles moins naturelles?

DEUX THEBAINS.

Aimons, aimons. Que nulle crainte
N'empesche de nous engager.

DEUX AUTRES THEBAINS.

On démesle aisément une ame bien atteinte
D'avec un cœur leger.

AUTRE THEBAIN.

Et quand on y devroit courir quelque danger,
Le prix que l'Amour nous propose,
Est-il d'un prix si bas,
Qu'il ne vale pas
Qu'un cœur, pour l'aquerir, hazarde quelque chose?

LES THEBAINS & LES THEBAINES ensemble.

THEBAINS. { *Suivez, suivez, l'Amour, aimez ce doux Vainqueur.*

THEBAINES. { *Fuyons, fuyons l'Amour, craignons ce Dieu trompeur.*

THEBAINS. { *On ne peut contre luy garder long-temps son cœur.*

THEBAINES. { *On ne peut contre luy garder trop bien son cœur.*

Ce Dialogue est suivi d'une entrée que danse le Peuple de Thebes.

UNE DAME THEBAINE chante.

Paroles de
Mr ✶ ✶ ✶

Lors que nous passons la vie
Sans quelque amoureux desir,
Que nos jours sont peu d'envie!
Ils sont pour nous sans plaisir,

Lors

Lors que nous paſſons la vie
Sans quelque amoureux deſir.

Le retour de la verdure
N'eſt deû qu'aux ſoins de l'Amour.
Si tout rit dans la nature,
C'eſt que tout luy fait la cour.
Le retour de la verdure
N'eſt deû qu'aux ſoins de l'Amour.

DEUX THEBAINS chantent.

Rendons - nous
Quand l'Amour nous inſpire;
Rendons nous,
Tout doit aimer ſes coups.

LE CHOEUR.

Rendons - nous
Quand l'Amour nous inſpire;
Rendons - nous,
Tout doit aimer ſes coups.

LES DEUX THEBAINS.

Le vain honneur de braver ſon empire
Nous couſteroit nos plaiſirs les plus doux.

LE CHOEUR.

Le vain honneur de braver ſon empire
Nous couſteroit nos plaiſirs les plus doux.

SECOND COUPLET.

Nos beaux ans
Sont faits pour la tendresse,
Nos beaux ans
Ne durent qu'un Printemps.
Aimons, aimons. Si c'est une foiblesse,
Pour estre sage, on n'a que trop de temps.

Fin du dernier Intermede.

www.ingramcontent.com/pod-product-compliance
Lightning Source LLC
Chambersburg PA
CBHW030128230526
45469CB00005B/1856